历代山水点景图谱
自然景·流水行云

林瑞君　宰其弘　编

上海书画出版社

前言

　　所谓点景，在山水画中既是点缀，也是焦点，是画中不可或缺的元素。它的刻画或简逸，或精微，所占比例颇小，却寄托无限情思。明人张祝有云：

> 　　山水之图，人物点景犹如画人点睛，点之即显。一局成败，有皆系于此者。

可见作为山水的"画眼"，点景往往直指画题，具有"画龙点睛""小中见大"之意，成为画之精髓所在。

　　古人始论山水之初，点景就作为重要的画面元素被不断阐释。无论是托名王维的名篇《山水诀》、五代荆浩的宏论《笔法记》，还是北宋郭熙的巨著《林泉高致》，都对山水点景的艺术功能、布陈位置进行论述。其中以郭熙的画学理论体系最为成熟，在他看来，点景不仅对画面空间起到构图上的形式意义，更在意境的营造上发挥重要作用。因此点景应审慎地思考安排，不可随意放置，必须考虑山水意境表达之需，使之与画境的营造一致，由此表现山水之"真"意。

　　正如《林泉高致》所言：

> 　　山以水为血脉，以草木为毛发，以烟云为神彩，故山得水而活，得草木而华，得烟云而秀媚。水以山为面，以亭榭为眉目，以渔钓为精神，故水得山而媚，得亭榭而明快，得渔钓而旷落，此山水之布置也。

　　有关山水点景的种类大致可分为两类：一类是人物、鸟兽、溪泉之类天然造化，一类是舟桥、楼宇、庭院之类人造建筑。前者意在"可行""可望"，展现山水中的生命活动；后者则意在"可居""可游"，为观者介入山水提供路径。它们既体现出山水中深蕴的人文旨趣，也反映出中国"天人合一"的传统自然观。古人以绘画"穷造化，探幽微"，山水并非只是对外部世界的客观描绘，更是心灵的探索与创造。它寄托了作者、激发了观者的体验与情感，而点景往往成为抒发情感的窗口。

正因如此，画题与画意也是通过点景予以表达或暗示的，如行旅、渔隐、山居、归猎、雅集等。回溯山水画的历史，不难发现山水点景的发展总是伴随着画史展开的，因此从它也可以管窥绘画的演进。从唐代精美华丽的楼台宫阙，到两宋生动写实的盘车行旅，再到元代意境深远的渔父空亭，以及明代笔墨淋漓的访友会饮，点景不但忠实地反映了各个时期的生活百态，而且也承载了画家对存在的生命之思与理想寄托。我们可以这么说，点景是自然山水成为"心之山水"的要义之所在。

《历代山水点景图谱》便是在这样的审美意义上诞生的，旨在通过对历代山水点景的遴选、梳理，从微观的角度重新观照所熟知的经典山水，从而获得充满新意的观感与体会。《历代山水点景图谱》共分为四册，分别为人文景观的"楼阁台榭"（楼台舟桥）、"渔樵耕读"（人物活动），自然景观的"流水行云"（溪瀑烟霭）、"山间林下"（峰峦林木），涵盖了包括楼台、亭榭、高士、行旅、飞瀑、溪流、峰峦、崖谷等在内的二十四个常见点景题材。每册分为六个章节，每一章的作品按照年代顺序排列。书中甄选画作均为隋唐至明清的历代山水画经典作品，希望能为读者呈现一个多元样貌的点景世界。此外，若能为山水画创作者带来一点小小的启发，那这套书便实现了它的价值与使命。

《历代山水点景图谱·自然景·流水行云》一册，收录与"云水"意象相关联的山水点景，包括"飞瀑""溪流""水浪""游云""烟霭""花草"六个章节。

其中"飞瀑"一节主要收录山间垂落的瀑布与湍流落差形成的飞涧。"溪流"一节主要收录流淌山间的溪径曲水。"水浪"一节集结了历代山水画中各式的水面波纹，例如马远《水图》十二帧等。"游云"一节则收录了历代各式各样的云法，包括勾勒、渲染、留白、敷粉等各种画法描绘的云。"烟霭"一节关注山水中对雾色、烟霭的表现，重在氛围的体现、意境的烘托。"花草"一节收录水畔山间的芦苇、荷塘、野花等植物点景。

子曰："知者乐水，仁者乐山；知者动，仁者静；知者乐，仁者寿。"孔子将有智慧的人比作水，以说明智者思维敏捷，性情好动。如果说巍峨的山峰意味着事物的不变性，那么水则象征着不间断的运动，可视为对时间的比喻。

在山水画中，水既富有诗意，也是意境的来源。崖壁上悬挂的飞瀑给人一种庄严肃穆的高远之美；深谷中纵横交错的溪涧则营造出一种深远的意境；至于辽阔的平远之境，只能通过烟波浩渺的空旷水域体现，而本册的旨趣亦在此处。

林瑞君

目录

第一节 飞瀑

飞流直下三千尺，疑是银河落九天。

唐·李白

五代·董元（传）洞天山堂图　台北故宫博物院藏

五代·荆浩（传）匡庐图　台北故宫博物院藏

五代·关仝（传）秋山晚翠图　台北故宫博物院藏

五代·关仝（传）山溪待渡图　台北故宫博物院藏

北宋·范宽　溪山行旅图　台北故宫博物院藏

北宋·范宽（传）临流独坐图　台北故宫博物院藏

北宋·范宽（传）秋林飞瀑图　台北故宫博物院藏

北宋·范宽（传）雪山楼阁图　波士顿艺术博物馆藏

北宋·李成（传）晴峦萧寺图　纳尔逊—阿特金斯艺术博物馆藏

北宋·李成（传）晴峦萧寺图　纳尔逊—阿特金斯艺术博物馆藏

北宋·李成（传）寒江钓艇图　台北故宫博物院藏

北宋·佚名　秋山图　台北故宫博物院藏

北宋·燕文贵 江山楼观图 大阪市立美术馆藏

北宋·燕文贵 溪山楼观图 台北故宫博物院藏

北宋·王希孟 千里江山图 故宫博物院藏

南宋·李唐　万壑松风图　台北故宫博物院藏

南宋·李唐（传）秋冬山水图　大德寺高桐院藏

南宋·李唐 江山小景图 台北故宫博物院藏

南宋·佚名　秋山红树图　故宫博物院藏

南宋·萧照　山腰楼观图　台北故宫博物院藏

南宋·夏圭（传）山水图 东京国立博物馆藏

南宋·米友仁、司马槐 山水合卷 私人藏

南宋·陈容 五龙图 东京国立博物馆藏

南宋·佚名 高士观瀑图 纽约大都会艺术博物馆藏

南宋·马远（传）观瀑图 纽约大都会艺术博物馆藏

南宋·赵伯驹　江山秋色图　故宫博物院藏

南宋·赵伯驹　江山秋色图　故宫博物院藏

元·陈汝言　仙山楼阁图　克利夫兰艺术博物馆藏

元·王蒙（传）关山萧寺图　故宫博物院藏

元·吴镇　秋江渔隐图　台北故宫博物院藏

元·王蒙（传）关山萧寺图　故宫博物院藏

元·曹知白　群峰雪霁图　台北故宫博物院藏

元·高克恭（传）春云晓霭图　台北故宫博物院藏

元·倪瓒、王蒙　山水图　台北故宫博物院藏

元·王蒙 葛稚川移居图 故宫博物院藏

元·王蒙（传）东山草堂图 台北故宫博物院藏

元·王蒙 青卞隐居图 上海博物馆藏

明·高俨　夏山清流图　香港艺术馆藏

明·沈周　庐山高图　台北故宫博物院藏

明·唐寅 溪山渔隐图 台北故宫博物院藏

明·文徵明 古木寒泉图 台北故宫博物院藏

明·陶泓 仿高克恭山水图 克利夫兰艺术博物馆藏

明·文徵明 绝壑鸣琴图 克利夫兰艺术博物馆藏

明·吴彬 千岩万壑图 印第安纳波利斯艺术博物馆藏

明·吴彬（传）明皇幸蜀图 天津博物馆藏

明·陈洪绶　五泄山图　克利夫兰艺术博物馆藏

清·龚贤　挂壁飞泉图　天津博物馆藏

清·石涛　丹崖巨壑图　故宫博物院藏

清·王翚　关山秋霁图　故宫博物院藏

明·戴本孝　白龙潭图　安徽博物院藏

清·弘仁　松溪石壁图　天津博物馆藏

清·梅清　黄山十九景图　上海博物馆藏

清·梅清 九龙潭图 克利夫兰艺术博物馆藏

第二节 溪流

桃花尽日随流水，洞在清溪何处边。

唐·张旭

五代·董元（传）溪岸图　纽约大都会艺术博物馆藏

五代·董元（传）潇湘图　故宫博物院藏

北宋·范宽　溪山行旅图　台北故宫博物院藏

北宋·郭熙　幽谷图　上海博物馆藏

北宋·李成（传）茂林远岫图　辽宁省博物馆藏

北宋·屈鼎　夏山图　纽约大都会艺术博物馆藏

北宋·许道宁 秋江渔艇图 纳尔逊—阿特金斯艺术博物馆藏

北宋·王诜（传）溪山秋霁图 佛利尔美术馆藏

北宋·赵令穰　湖庄清夏图　波士顿艺术博物馆藏

北宋·赵令穰　橙黄橘绿图　台北故宫博物院藏

北宋・赵佶（传） 溪山秋色图 台北故宫博物院藏

金・太古遗民 江山行旅图 纳尔逊—阿特金斯艺术博物馆藏

金·佚名 溪山无尽图 克利夫兰艺术博物馆藏

金·李山 风雪杉松图 佛利尔美术馆藏

金·李山 风雨山水图 耶鲁大学艺术博物馆藏

金·武元直 赤壁图 台北故宫博物院藏

南宋·佚名 岷山晴雪图 台北故宫博物院藏

南宋·李唐·万壑松风图 台北故宫博物院藏

南宋·李唐 采薇图 故宫博物院藏

南宋·夏圭　雨余烟树图　波士顿艺术博物馆藏

南宋·夏圭（传）山谷激流图　佛利尔美术馆藏

南宋·佚名 秋江暝泊图 故宫博物院藏

南宋·朴庵 烟江欲雨图 上海博物馆藏

南宋·夏圭 溪山清远图 台北故宫博物院藏

南宋·马和之 清泉鸣鹤图 台北故宫博物院藏

南宋·赵芾　江山万里图　故宫博物院藏

元·倪瓒　幽涧寒松图　故宫博物院藏

元·方从义　溪桥幽兴图　故宫博物院藏

元·方从义　山阴云雪图　台北故宫博物院藏

元·佚名　千岩万壑图　台北故宫博物院藏

元·马琬 雪岗渡关图 故宫博物院藏

元·商琦 春山图 故宫博物院藏

元·王蒙 夏山高隐图 故宫博物院藏

元·王蒙 青卞隐居图 上海博物馆藏

元·姚廷美 雪山行旅图 纽约大都会艺术博物馆藏

元·吴镇 渔父图 故宫博物院藏

元·佚名　秋山行旅图　故宫博物院藏

明·周臣 北溪图 纳尔逊—阿特金斯艺术博物馆藏

明·杜堇（传）仿马远携琴探梅图 佛利尔美术馆藏

第三节

水浪

太湖三万六千顷，月在波心说向谁。

宋·重显

五代·阮郜　阆苑女仙图　故宫博物院藏

五代·赵幹　江行初雪图　台北故宫博物院藏

五代·卫贤 高士图 故宫博物院藏

北宋·张敦礼（传）九歌图 波士顿艺术博物馆藏

北宋·王希孟　千里江山图　故宫博物院藏

北宋·佚名　江帆山市图　台北故宫博物院藏

南宋·李唐　江山小景图　台北故宫博物院藏

南宋·马和之　后赤壁赋图　故宫博物院藏

南宋·马和之　后赤壁赋图　故宫博物院藏

南宋·马远 水图 故宫博物院藏

南宋·马远　水图　故宫博物院藏

洞庭風細

南宋·马远　水图　故宫博物院藏

層波疊浪

寒塘清淺

長江萬頃

南宋・马远　水图　故宫博物院藏

黄河逆流

南宋・马远　水图　故宫博物院藏

秋水廻波

云生沧海

湖光潋滟

南宋·马远　水图　故宫博物院藏

南宋·马远　水图　故宫博物院藏

南宋・赵芾　江山万里图　故宫博物院藏

明·文徵明　金焦落照图　上海博物馆藏

明·王谔 江阁远眺图 故宫博物院藏

明·陈洪绶 黄流巨津图 故宫博物院藏

第四节　游云

行到水穷处，坐看云起时。

唐·王维

五代·董元（传）江堤晚景图　台北故宫博物院藏

五代·董元（传）洞天山堂图 台北故宫博物院藏

五代·关仝（传）秋山晚翠图 台北故宫博物院藏

北宋·王诜　烟江叠嶂图　上海博物馆藏

北宋·米芾（传）云起楼图　佛利尔美术馆藏

北宋·燕文贵（传）溪山图　上海博物馆藏

南宋·佚名　潇湘卧游图　东京国立博物馆藏

南宋·李唐　万壑松风图　台北故宫博物院藏

南宋·米友仁　潇湘奇观图　故宫博物院藏

南宋·米友仁　潇湘奇观图　故宫博物院藏

南宋·米友仁（传）云山墨戏图 故宫博物院藏

南宋·赵芾 江山万里图 故宫博物院藏

南宋·马远（传）雕台望云图　波士顿艺术博物馆藏

南宋·李嵩（传）溪山水阁图　故宫博物院藏

南宋·佚名　松岩仙馆图　台北故宫博物院藏

南宋·赵伯驹　江山秋色图　故宫博物院藏

南宋·赵伯驹（传）仙山楼阁图　辽宁省博物馆藏

南宋·赵伯骕　万松金阙图　故宫博物院藏

元·方从义　山阴云雪图　台北故宫博物院藏

元·高然晖　山水图　东京国立博物馆藏

元·高克恭 云横秀岭图 台北故宫博物院藏

元·高克恭 群峰秋色图 台北故宫博物院藏

明·冷谦 白岳图 台北故宫博物院藏

明·李在 山水图 东京国立博物馆藏

明·王绂　山亭文会图　台北故宫博物院藏

明·唐寅　悟阳子养性图　辽宁省博物馆藏

明 · 仇英　仙山楼阁图图　台北故宫博物院藏

明·文伯仁 方壶图 台北故宫博物院藏

明·顾懿德 春绮图 台北故宫博物院藏

明·王履 华山图 故宫博物院藏

明·王履 华山图 上海博物馆藏

明·陶泓 仿高克恭云山图 克利夫兰艺术博物馆藏

明・董其昌　奇峰白云图　台北故宫博物院藏

清・詹景凤　舟出巫峡图　上海博物馆藏

明・王建章　云岭水声图　大阪市立美术馆藏

清·查士标 鹤林烟雨图 故官博物院藏

清·孙逸 溪桥觅句图 安徽博物院藏

清·龚贤 仿董巨山水图 克利夫兰艺术博物馆藏

第五节

烟霭

白云回望合，青霭入看无。

唐·王维

五代·荆浩（传）匡庐图　台北故宫博物院藏

北宋·佚名　峻岭仙乡图　台北故宫博物院藏

五代·董元（传）夏景山口待渡图　辽宁省博物馆藏

五代·董元（传）溪岸图　纽约大都会艺术博物馆藏

五代·巨然 层岩丛树图 台北故宫博物院藏

五代·巨然　溪山兰若图　克利夫兰艺术博物馆藏

五代·巨然（传）雪图　台北故宫博物院藏

北宋·燕文贵　江山楼观图　大阪市立美术馆藏

北宋·李公年　冬景山水图　普林斯顿大学艺术博物馆藏

北宋・梁师闵　芦汀密雪图　故宫博物院藏

北宋・赵令穰　湖庄清夏图　波士顿艺术博物馆藏

南宋·马远 华灯侍宴图 台北故宫博物院藏

南宋·马麟 荷香清夏图 辽宁省博物馆藏

南宋·夏圭 瑶岑烟霭图 故宫博物院藏

南宋·牧溪（传）远浦归帆图　京都国立博物馆藏

南宋·牧溪　烟寺晚钟图　畠山纪念馆藏

南宋・米友仁（传）云山图　藏地不详

南宋・米友仁、司马槐　山水合卷　私人藏

南宋·夏森（传） 烟江帆影图　克利夫兰艺术博物馆藏

南宋·朴庵　烟江欲雨图　上海博物馆藏

元·佚名 秋山行旅图 私人藏

明·杜堇（传）携琴探梅图 佛利尔美术馆藏

清·龚贤　八景山水图　上海博物馆藏

明·王翚　万竿雨露图　台北故宫博物院藏

清·董邦达 柳浪闻莺图 台北故宫博物院藏

清·王翚 夏山烟雨图 天津博物馆藏

第六节　花草

朝饮颍川之清流，暮还嵩岑之紫烟。

唐·李白

唐·李思训（传）江帆楼阁图　台北故宫博物院藏

唐·李思训（传）江帆楼阁图　台北故宫博物院藏

唐·李昭道（传）明皇幸蜀图　台北故宫博物院藏

五代・董元（传）寒林重汀图　黑川古文化研究所藏

五代・董元（传）夏景山口待渡图　辽宁省博物馆藏

五代·巨然 秋山问道图 台北故宫博物院藏

北宋 · 赵令穰　湖庄清夏图　波士顿艺术博物馆藏

北宋 · 赵令穰　橙黄橘绿图　台北故宫博物院藏

南宋·阎次于（传）松壑隐栖图　纽约大都会艺术博物馆藏

南宋·李迪　风雨归牧图　台北故宫博物院藏

南宋·刘松年（传）山馆读书图 故宫博物院藏

南宋·刘松年 四景山水图 故宫博物院藏

南宋·夏圭 西湖柳艇图 台北故宫博物院藏

南宋·李结　西塞渔舍图　纽约大都会艺术博物馆藏

南宋·马远　山水册　私人藏

南宋·夏圭 雪堂客话图 故宫博物院藏

南宋·李唐（传）四季山水图 纽约大都会艺术博物馆藏

南宋·赵伯驹　江山秋色图　故宫博物院藏

南宋·赵伯驹　江山秋色图　故宫博物院藏

南宋·佚名　丝纶图　故宫博物院藏

元·陈汝言 仙山楼阁图 克利夫兰艺术博物馆藏

元·陈汝言 仙山楼阁图 克利夫兰艺术博物馆藏

元·王蒙 葛稚川移居图 故宫博物院藏

元·吴镇 芦花寒雁图 故宫博物院藏

元·吴镇 渔父图 故宫博物院藏

元·盛懋　秋溪放艇图　故宫博物院藏

元·盛懋　秋舸清啸图　上海博物馆藏

明·蓝瑛　白云红树图　故宫博物院藏

明·文徵明（传）存菊图　故宫博物院藏

明·文徵明　琴鹤图　台北故宫博物院藏

图书在版编目（CIP）数据

历代山水点景图谱. 自然景·流水行云/林瑞君，宰其
弘编. --上海：上海书画出版社，2023.6
ISBN 978-7-5479-3151-6

Ⅰ. ①历… Ⅱ. ①林… ②宰… Ⅲ. ①山水画—作品集—
中国 Ⅳ. ①J222
中国国家版本馆CIP数据核字（2023）第121515号

历代山水点景图谱
自然景·流水行云

林瑞君　宰其弘　编

责任编辑	苏　醒
审　　读	陈家红
封面设计	宰其弘
技术编辑	包赛明

出版发行	上 海 世 纪 出 版 集 团 上海书画出版社
地址	上海市闵行区号景路159弄A座4楼
邮政编码	201101
网址	www.shshuhua.com
E-mail	shcpph@163.com
制版	上海久段文化发展有限公司
印刷	上海画中画包装印刷有限公司
经销	各地新华书店
开本	787×1092　1/16
印张	10
版次	2023年7月第1版　2023年7月第1次印刷

书号	ISBN 978-7-5479-3151-6
定价	88.00元

若有印刷、装订质量问题，请与承印厂联系